小楷黄庭經五種

◎高清原迹 ◎釋文點校 ◎歷代集評 ◎臨習舉要

鰈硯廬藏本　傳唐人臨本
松雪齋藏本　趙孟頫臨本
星鳳樓刻本

浙江人民美術出版社

圖書在版編目(CIP)數據

小楷黃庭經五種 ／(晋)王羲之等著 ；葉子卿編.
—— 杭州 ：浙江人民美術出版社，2016.5（2022.9重印）
ISBN 978-7-5340-4883-8

Ⅰ．①小… Ⅱ．①王… ②葉… Ⅲ．①楷書－法帖－
中國－古代 Ⅳ．①J292.33

中國版本圖書館CIP數據核字(2016)第072760號

小楷黃庭經五種

(晋)王羲之等 著　葉子卿 編

責任編輯　霍西勝
責任印製　陳柏榮

出版發行　浙江人民美術出版社
　　　　　（杭州市體育場路347號）
經　　銷　全國各地新華書店
製　　版　杭州美虹電腦設計有限公司
印　　刷　浙江海虹彩色印務有限公司
版　　次　2016年5月第1版
印　　次　2022年9月第6次印刷
開　　本　787mm×1092mm　1/12
印　　張　7.666
書　　號　ISBN 978-7-5340-4883-8
定　　價　50.00圓

如發現印刷裝訂質量問題，影響閱讀，
請與出版社營銷部聯繫調換。
聯繫電話：0571-85174821

前　言

唐人李白《送賀賓客歸越》中寫道：「鏡湖流水漾清波，狂客歸舟逸興多。山陰道士如相見，應寫黃庭換白鵝。」

這裏的「黃庭」，即後來歸於晉代書法家王羲之名下的《黃庭經》。傳說山陰劉道士養鵝頗佳，意甚悅，道士云若羲之爲其寫經，當即舉群以相贈，羲之遂書經換得之。此事頗爲風雅，然而却存在兩個問題：首先，目前尚無確切證據可證明此作品出於羲之之手，僅帖尾有「永和十二年五月廿四日，山陰縣寫」十數字而已。其次，即便此經出自羲之之手，也非換鵝之經。《晉書》載，羲之換鵝所書乃《道德經》，而非《黃庭經》。然而，誠如清人王澍所云「論晉唐小楷於今日，但須問佳惡，不必辨眞僞」，此經楷法精妙，故上述問題存而不論可也。

因《黃庭經》篇幅短小，易於摹刻，「宋明以來，士大夫往往各置一石，相矜以爲風雅」（王壯弘《帖學舉要》），故而此經傳世的刻本、臨本極多，體系十分複雜，「即便同一系統，還分多種支系，加之傳世多爲明清叢帖抽出冒充宋刻宋拓單帖，紛亂程度不亞於《蘭亭》」（仲威《善本碑帖過眼錄》）。

此次出版，所選刻本包括三種：其一爲沈氏鰈硯廬所藏《祕閣續帖》真本。王壯弘先生對此帖頗爲推重：「所見宋拓《黃庭》不下廿餘本」，「而以沈氏鰈硯廬藏《祕閣》眞本爲最」。今所見爲《書苑》雜志所影本，然其自「道闕」至「府相」脫去，釋文所云「此處原帖脫失二頁」是也。其二爲趙孟頫所藏本，因其中的「心太平」不同於他本的「脩太平」，故亦稱爲心太平本。值得一提的是，沈氏鰈硯廬還藏有另一部《黃庭經》，將其與趙孟頫本對比可見，兩本無論在字句多寡還是在結字風貌上都極爲相似。其所不同者，在於前肥而後瘦。繹其原因，或前者摹拓於刻石漫漶之時，而後者乃是剜補洗剔，拓後復加描潤所成。其三爲宋拓《星鳳樓帖》所摹刻本。此本頗爲精善，沈曾植云：「畫中圓滿，非宋刻不及。以筆法論，尚在越州石氏本上。」（《海日樓題跋》）在三種刻本之外，爲便於讀者了解此經書寫用筆的特徵，我們還特別收入了傳爲唐人臨寫本以及趙孟頫臨寫本兩種墨本，以資研讀和臨習之參考。

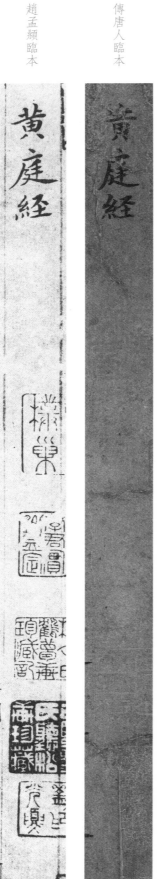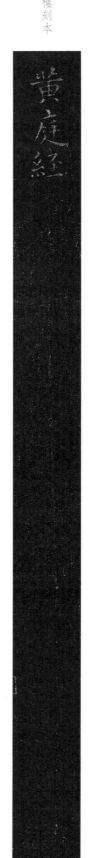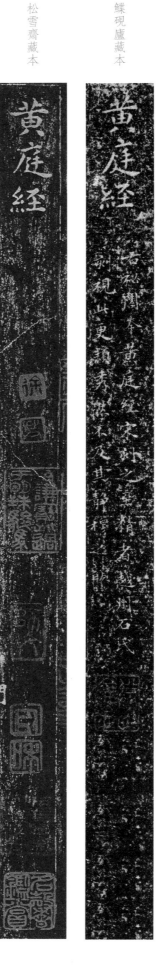

趙孟頫臨本　傳唐人臨本　星鳳樓刻本　松雪齋藏本　鰈硯廬藏本

四

上有黃庭下有關元前有幽關後有命門噓吸廬外出

上有黃庭下有關元後有幽關前有命門噓吸廬外出

上有黃庭下有關元前有幽關後有命門噓吸廬外出

有黃庭下有關元前有幽關後有命門噓吸廬外出

上有黃庭下有關元前有幽關後有命門噓吸廬外出

入丹田審能行之可長存黃庭中人衣朱衣關門壯籥

田審能行之可長齋黃庭中人衣朱衣關門壯籥

入丹田審能行之可長存黃庭中人衣朱衣關門壯籥

入丹田審能行之可長存黃庭中人衣朱衣關門壯籥

入丹田審能行之可長存黃庭中人衣朱衣關門壯籥

盖兩扉幽關俠之高巍巍丹田之中精氣微玉池清水上

盖兩扉幽關俠之高巍巍丹田之中精氣微玉池清水上

盖兩扉幽關俠之高巍巍丹田之中精氣微玉池清水上

盖兩扉幽關俠之高巍巍丹田之中精氣微玉池清水上

盖兩扉幽關俠之高巍巍丹田之中精氣微玉池清水上

生肥靈根堅志不衰中池有士服赤朱橫下三寸神所居

生肥靈根堅志不衰中池有士服赤朱橫下三寸神所居

生肥靈根堅志不衰中池有士服赤朱橫下三寸神所居

生肥靈根堅志不衰中池有士服赤朱橫下三寸神所居

生肥靈根堅志不衰中池有士服赤朱橫下三寸神所居

中外相距重開之神廬之中務脩治玄廱氣管受精符

中外相距重開之神廬之中務脩治玄廱氣管受精符

中外相距重開之神廬之中務脩治玄廱氣管受精符

中外相距重開之神廬之中務脩治玄廱氣管受精符

中外相距重開之神廬之中務脩治玄廱氣管受精符

急固子精以自持宅中有士常衣絳子能見之可不病橫

急固子精以自持宅中有士常衣絳子能見之可不病橫

急固子精以自持宅中有士常衣絳子能見之可不病橫

急固子精以自持宅中有士常衣絳子能見之可不病橫

急固子精以自持宅中有士常衣絳子能見之可不病橫

理長尺約其上子骸守之可無恙呼喻廬間以自償保守

理長尺約其上子骸守之可無恙呼喻廬間以自償保守

理長尺約其上子骸守之可無恙呼喻廬間以自償保守

理長尺約其上子骸守之可無恙呼喻廬間以自償保守

理長尺約其上子骸守之可無恙呼喻廬間以自償保守

兒堅身受慶方寸之中謹蓋藏精神還歸老復壯俠

兒堅身受慶方寸之中謹蓋藏精神還歸老復壯俠

兒堅身受慶方寸之中謹蓋藏精神還歸老復壯俠

兒堅身受慶方寸之中謹蓋藏精神還歸老復壯俠

兒堅身受慶方寸之中謹蓋藏精神還歸老復壯俠

以幽闕流下竟養子玉樹令可壯至道不煩不旁迮

以幽闕流下竟養　　　　　　至道不煩不旁迮

以幽闕流下竟養　　子　　非至道不煩不旁迮

以幽闕流下竟養子玉樹不可杖至道不煩不旁迮

以幽闕流下竟養　　　　杖至道不煩不旁迮

靈臺通天臨中野方寸之中至闕下玉房之中神門戶

靈臺通天臨中野方寸之中至闕下玉房之中神門戶

靈臺通天臨中野方寸之中至闕下玉房之中神門戶

靈臺通天臨中野方寸之中至闕下玉房之中神門戶

靈臺通天臨中野方寸之中至闕下玉房之中神門戶

既是公子教我者明堂四達法海貞真人子丹當我前

既是公子教我者明堂四達法海貞真人子丹當我前

既是公子教我者明堂四達法海貞真人子丹當我前

既是公子教我者明堂四達法海源真人子丹當我前

既是公子教我者明堂四達法海貞真人子丹當我前

三關之間精氣深子欲不死脩崐崘絳宮重樓十二級

三關之間精氣深子欲不死脩崐崘絳宮重樓十二級

三關之間精氣深子欲不死脩崐崘絳宮重樓十二級

三關之間精氣深子欲不死脩崐崘絳宮重樓十二級

三關之間精氣深子欲不死脩崐崘絳宮重樓十二級

宮室之中五采集朱神之子中池立下有長城玄谷邑長

宮室之中五采集朱神之子中池立下有長城玄谷邑長

宮室之中五采集朱神之子中池立下有長城玄谷邑長

宮室之中五采集朱神之子中池立下有長城玄谷邑長

宮室之中五采集朱神之子中池立下有長城玄谷邑長

生要眇房中急棄揹搖俗專子精寸田尺宅可治生繫

生要眇房中急棄揹搖俗專子精寸田尺宅可治生繫

生要眇房中急棄揹搖俗專子精寸田尺宅可治生繫

生要眇房中急棄揹遙欲專守精寸田尺宅可治生繫

生要眇房中急棄揹搖俗專子精寸田尺宅可治生繫

子長流心安寧觀志流神三奇靈開暇無事脩太平

子長流心安寧觀志流神三奇靈開暇無事脩太平

子長流心安寧觀志流神三奇靈開暇無事脩太平

子長流志安寧觀志流神三奇靈開暇無事心太平

子長流心安寧觀志流神三奇靈開暇無事脩太平

常存玉房視眠達時念犬倉不飢渴俊使六丁神女

常存玉房視明達時念大倉不飢渴俊使六丁神女

常存玉房視明達時念大倉不飢渴俊使六丁神女

常存玉房視明達時念大倉不飢渴俊使六丁神女

常存玉房視明達時念大倉不飢渴俊使六丁神女

謁開子精路可長茲正室中神下戶洗心自治無敢

謁開子精路可長活正室之中神所居洗心自治無敢

謁開子精路可長活正室之中神所居洗心自治無敢

謁開子精路可長活正室之中神所居洗心自治無敢

謁開子精路可長活正室之中神所居洗心自治無敢

汙廳觀五藏視節度六府脩治潔如素虛無自然道

汙廳觀五藏視節度六府脩治潔如素虛無自然道

汙廳觀五藏視節度六府脩治潔如素虛無自然道

汙廳觀五藏視節度六府脩治潔如素虛無自然道

汙廳觀五藏視節度六府脩治潔如素虛無自然道

之故物有自然事不煩垂拱無為心自安體虛無之居

之故物有自然事不煩垂拱無為心自安體虛無之居

之故物有自然事不煩垂拱無為心自安體虛無之居

之故物有自然事不煩垂拱無為心自安體虛無之居

之故物有自然事不煩垂拱無為心自安體虛無之居

趙孟頫臨本　傳唐人臨本　星鳳樓刻本　松雪齋藏本　鰈硯廬藏本

在廡閒宀莫曠然口不言恬惔無為遊德園積精香

潔玉女存作道憂柔身獨居扶養性命守虛無恬慌

潔玉女存作道憂柔身獨居扶養性命守虛無恬慌

潔玉女存作道憂柔身獨居扶養性命守虛無恬慌

潔玉女存作道憂柔身獨居扶養性命守虛無恬慌

潔玉女存作道憂柔身獨居扶養性命守虛無恬慌

無爲何思慮羽翼以成正扶疏長生久視乃飛去五行

無爲何思慮羽翼以成正扶疏長生久視乃飛去五行

無爲何思慮羽翼以成正扶疏長生久視乃飛去五行

無爲何思慮羽翼以成正扶疏長生久視乃飛去五行

無爲何思慮羽翼以成正扶疏長生久視乃飛去五行

參差同根節三五合氣要本一誰與共之升日月抱珠

參差同根節三五合氣要本一誰與共之升日月抱珠

參差同根節三五合氣要本一誰與共之升日月抱珠

參差同根節三五合氣要本一誰與共之升日月抱珠

參差同根節三五合氣要本一誰與共之升日月抱珠

懷玉和子室子自有之持無失即欲不死藏金室出月

懷玉和子室子自有之持無失即欲不死藏金室出月

懷玉和子室子自有之持無失即欲不死藏金室出月

懷玉和子室子自有之持無失即得不死藏金室出月

懷玉和子室子自有之持無失即欲不死藏金室出月

入日是吾道天七地三囬相守升降五行一合九玉石落是

入日是吾道天七地三囬相守升降五行一合九玉石落是

入日是吾道天七地三囬相守升降五行一合九玉石落是

入日是吾道天七地三囬相守升降五行一合九玉石落是

入日是吾道天七地三囬相守升降五行一合九玉石落是

赵孟頫临本

吾寶子自有之何不守心曉根蒂養華采服天順地

傳唐人臨本

吾寶子自有之何不守心曉根蒂養華采服天順地

星鳳樓刻本

吾寶子自有之何不守心曉根蒂養華采服天順地

松雪齋藏本

吾寶子自有之何不守心曉根蒂養華采服天順地

鰈硯廬藏本

吾寶子自有之何不守心曉根蒂養華采服天順地

含藏精七日之奇吾連相舍崑崙之性不迷誤九源之

含藏精七日之奇吾連相舍崑崙之性不迷誤九源之

含藏精七日之奇吾連相舍崑崙之性不迷誤九源之

含藏精七日之奇吾五連相合崑崙之性不迷誤九源之

含藏精七日之奇吾連相舍崑崙之性不迷誤九源之

山何亭亭中有真人可使令蔽以紫宮丹城樓俠以日月

山何亭亭中有真人可使令蔽以紫宮丹城樓俠以日月

山何亭亭中有真人可使令蔽以紫宮丹城樓俠以日月

山何亭亭中有真人可使令蔽以紫宮丹城樓俠以日月

山何亭亭中有真人可使令蔽以紫宮丹城樓俠以日月

如明珠萬歲照、非有期外本三陽物自來內養三神

如明珠萬歲照、非有期外本三陽物自來內養三神

如明珠萬歲照火非有期外本三陽物自來內養三神

如明珠萬歲照火非有期外本三陽神自來內養三神

如明珠萬歲照、非有期外本三陽物泊來內養三神

可長生魂欲上天魄入淵還魂反魄道自然旋璣懸珠

可長生魂欲上天魄入淵還魂反魄道自然旋璣懸珠

可長生魂欲上天魄入淵還魂反魄道自然旋璣懸珠

可長生魂欲上天魄入淵還魂反魄道自然旋璣懸珠

可長生魂欲上天魄入淵還魂反魄道自然旋璣懸珠

環無端玉石戶金龕身兒堅載地玄天迴乾坤象以四

環無端玉石戶金龕身兒堅載地玄天迴乾坤象以四

環無端玉石戶金龕身兒堅載地玄天迴乾坤象以四

環無端玉石戶金龕身完堅載地玄天迴乾坤象以四

環無端立石戶金龕身兒堅載地玄天迴乾坤象以四

時杰如丹前仰後畢各異門送以還丹與玄泉象龜引

時杰如丹前仰後畢各異門送以還丹與玄泉象龜引

時杰如丹前仰後畢各異門送以還丹與玄泉象龜引

時杰如丹前仰後畢各異門送以還丹與玄泉象龜引

時杰如丹前仰後畢各異門送以還丹與玄泉象龜引

氣致靈根中有真人巾金巾負甲持荷開七門此非枝

氣致靈根中有真人巾金巾負甲持符開七門此非枝

氣致靈根中有真人巾金巾負甲持符開七門此非枝

氣致靈根中有真人巾金巾負甲持符開七門此非枝

氣致靈根中有真人巾金巾負甲持符開七門此非枝

葉實是根晝夜思之可長存仙人道士非可神積精所

葉實是根晝夜思之可長存仙人道士非可神積精所

葉實是根晝夜思之可長存仙人道士非可神積精所

葉實是根晝夜思之可長存仙人道士非可神積精所

葉實是根晝夜照之可長存仙人道士非可神積精所

致和專仁人皆食穀與五味獨食大和陰陽氣故能不

致和專仁人皆食穀與五味獨食大和陰陽氣故能不

致和專仁人皆食穀與五味獨食大和陰陽氣故能不

致和專仁人皆食穀與五味獨食大和陰陽氣故能不

致和專仁人皆食穀與五味獨食大和陰陽氣故能不

死天相既心為國主五藏王受意動靜氣得行道自守

死天相既心為國主五藏王受意動靜氣得行道自守

死天相既心為國主五藏王受意動靜氣得行道自守

死天相既心為國主五藏王受意動靜氣得行道自守

死天相既心為國主五藏王受意動靜氣得行道自守

我精神光晝日照之夜自守渴自得飲飢自飽經歴六

我精神光晝日照之夜自守渴自得飲飢自飽經歴六

我精神光晝日照之夜自守渴自得飲飢自飽経歴六

我精神光晝日照之夜自守渴自得飲飢自飽経歴六

我精神光晝日照之夜自守渴自得飲飢自飽経歴六

府藏卯酉轉陽之陰藏於九常能行之不知老肝之

府藏卯酉轉陽之陰藏於九常能行之不知老肝之

府藏卯酉轉陽之陰藏於九常能行之不知老肝之

府藏卯酉轉陽之陰藏於九常能行之不知老肝之

府藏卯酉轉陽之陰藏於九常能行之不知老肝之

為氣調且長羅列五藏生三光上合三焦道飲醬傑我

為氣調且長羅列五藏生三光上合三焦道飲醬傑我

為氣調且長羅列五藏生三光上合三焦道飲醬傑我

為氣調且長羅列五藏生三光上合三焦道飲醬傑我

為氣調且長羅列五藏生三光上合三焦道飲醬傑我

神魂魄在中央隨鼻上下知肥香立於懸廱通神明

神魂魄在中央隨鼻上下知肥香立於懸廱通神明

神魂魄在中央隨鼻上下知肥香立於懸廱通神明

神魂魄在中央隨鼻上下知肥香立於懸廱通明堂

神魂魄在中央隨鼻上下知肥香立於懸廱通神明

伏於老門俟天道近在於身還自守精神上下開分

伏於老門俟天道近在於身還自守精神上下開分

伏於老門俟天道近在於身還自守精神上下開分

伏於玄門俟天道近在於身還自守精神上下關分

伏於老門俟天道近在於身還自守精神上下開分

理通利天地長生草七孔巳通不知老還坐陰陽天門

理通利天地長生草七孔巳通不知老還坐陰陽天門

理通利天地長生草七孔巳通不知老還坐陰陽天門

理通利天地長生草七孔巳通不知老還坐陰陽天門

理通利天地長生草七孔巳通不知老還坐陰陽天門

候陰陽下于嚨喉通神明過華蓋下清且涼入清泠

候陰陽下于嚨喉通神明過華蓋下清且涼入清泠

候陰陽下于嚨喉通神明過華蓋下清且涼入清泠

候陰陽下于嚨喉通神明過華蓋下清且涼入清泠

候陰陽下于嚨喉通神明過華蓋下清且涼入清泠

澗見吾形其成還丹可長生下有華蓋動見精立於明

澗見吾形其成還丹可長生下有華蓋動見精立於明

澗見吾形其成還丹可長生下有華蓋動見精立於明

澗見吾形其成還丹可長生還過華池動腎精立於明

澗見吾形其成還丹可長生下有華蓋動見精立於明

堂臨丹田將使諸神開命門通利天道至靈根陰陽

堂臨丹田將使諸神開命門通利天道至靈根陰陽

堂臨丹田將使諸神開命門通利天道至靈根陰陽

堂臨丹田將使諸神開命門通利天道至靈根陰陽

堂臨丹田將使諸神開命門通利天道至靈根陰陽

列希如流星肺之為氣三焦起上服伏天門候故道闕

列希如流星肺之為氣三焦起上服伏天門候故道闕

列希如流星肺之為氣三焦起上服伏天門候故道闕

列希如流星肺之為氣三焦起上服伏天門候故道闕

列希如流星肺之為氣三焦起上服伏天門候

離天地存童子調利精華調髭齒額色潤澤不復白

離天地存童子調利精華調髭齒額色潤澤不復白

離天地存童子調利精華調髭齒額色潤澤不復白

視天地存童子調和精華理髭齒額色潤澤不復白

下于朧喉何落落諸神皆會相求索下有絳宮紫華

下于朧喉何落落諸神皆會相求索下有絳宮紫華

下于朧喉何落落諸神皆會相求索下有絳宮紫華

下于朧喉何落落諸神皆會相求索下有絳宮紫華

色隱在華蓋通六合專守諸神轉相呼觀我諸神辟

色隱在華蓋通六合專守諸神轉相呼觀我諸神辟

色隱在華蓋通六合專守諸神轉相呼觀我諸神辟

色隱在華蓋通神盧專守心神轉相呼觀我諸神辟

除耶其成還歸與大家至於胃管通虛無閒塞命門

除耶其成還歸與大家至於胃管通虛無閒塞命門

除耶其成還歸與大家至於胃管通虛無閒塞命門

除耶碑神還歸依大家至於胃管通虛無閒塞命門

如玉都壽專萬歲將有餘脾中之神舍中宮上伏命

如玉都壽專萬歲將有餘脾中之神舍中宮上伏命

如玉都壽專萬歲將有餘脾中之神舍中宮上伏命

如玉都壽專萬歲將有餘脾中之神舍中宮上伏命

門合明堂通剎六府調五行金木水火土為王曰月列宿

門合明堂通剎六府調五行金木水火土為王曰月列宿

門合明堂通剎六府調五行金木水火土為王曰月列宿

門合明堂通剎六府調五行金木水火土為王曰月列宿

張陰陽二神

張陰陽二神相得下王英五藏為主腎寂尊伏於大陰

張陰陽二神相得下王英五藏為主腎寂尊伏於大陰

張陰陽二神相得下王英五藏為主腎寂尊伏於大陰

藏其形出入二竅舍黃庭呼吸廬間見吾形強我勸骨

藏其形出入二竅舍黃庭呼吸廬間見吾形強我勸骨

藏其形出入二竅舍黃庭呼吸廬間見吾形強我勸骨

成其形出入二竅舍黃庭呼吸虛無見吾形強我勸骨

血脉盛怳惚不見過清靈恬憶無欲遂得生還於七

門飲大端道我玄靡過清靈問我仙道與喬方頭載

門飲大淵道我玄靡過清靈問我仙道與喬方頭載

門飲大淵道我玄靡過清靈問我仙道與喬方頭載

門欲大淵藥我玄雝過清靈問淺仙道與喬方頭載

白素距丹田沐浴華池生靈根被髮行之可長存三府

白素距丹田沐浴華池生靈根被髮行之可長存三府

白素距丹田沐浴華池生靈根被髮行之可長存三府

白素距丹田沐浴華池生靈根被髮行之可長存三府

相得開命門五味皆至開善氣還常能行之可長生

相得開命門五味皆至開善氣還常能行之可長生

相得開命門五味皆至開善氣還常能行之可長生

相得開命門五味皆至開善氣還常能行之可長生

得開命門五味皆至開善氣還常能行之可長

永和十二季五月廿四日五山陰縣寫

永和十二季五月廿四日五山陰縣寫

永和十二季五月廿四日五山陰縣寫

永和十二季五月廿四日五山陰縣寫

永和十二季五月廿四日五山陰縣寫

臨習舉要

總論

《黃庭經》歷來被認爲是傳世小楷作品中的經典，研習小楷者也多取資其中。而其中不少字又能結構險峭，從而使全篇錯落生動，而無呆板沉滯之氣。清人包世臣即云：「結體以右軍爲至奇。《秘閣》所刻之《黃庭》、南唐所刻之《畫贊》，一望唯見其氣充滿而勢俊逸，逐字逐畫衡以近世體勢，幾不辨爲何字。蓋其筆力驚絕，能使點畫蕩漾空際，迴互成趣。」

此帖氣勢雍容，小字有大字氣派。

用筆

總體來說，《黃庭經》已是較爲成熟的小楷作品，其用筆及結體頗具特色。

在用筆上，《黃庭經》有如下特點：

（一）長橫起筆收筆凝重。先以順鋒入紙，略微停頓，令筆毫鋪展，勻速緩慢右行，至右端收筆處略輕頓筆，而後回鋒收筆。如此，使起筆、收筆顯得淳厚凝重。如「上」的末筆、「重」的首橫等，皆直中而帶起伏，頗具意味。

（二）豎筆須分清垂露與懸針的差異。《黃庭經》在垂露豎、懸針豎上的區別極爲明顯：垂露豎橫勢落筆，稍稍停頓後，即以中鋒下行，至底端駐筆回鋒，字即將「下」「神」等字。懸針豎亦橫勢落筆，稍事停頓而運以中鋒，結尾處則力到筆尖，順勢離紙，如「中」「十」等字。

（三）撇筆因勢成形，書寫錯落有致。撇筆也是《黃庭經》變化較爲多的筆畫，例如「老」「身」等字的撇筆，往往中鋒運筆，邊走邊提，至收筆處順勢提離紙面，極爲俊健精神。而「度」「歷」等字的撇畫，則用力頓挫，成蘭葉狀，顯得輕靈舒展。至於「眇」「居」等字，作爲收筆的撇畫，則起筆輕而收筆重，妙得壯健工穩之致。

（四）捺筆多爲露鋒順勢下筆，然後向右下由輕到重行走，至捺角處略略頓筆，然後向右下方邊提邊行，迅速初鋒，如「級」「朱」的末筆皆是如此。不過，也有不少字的平捺還保留了隸書的筆意，如「之」「庭」的末筆即是。另外，《黃庭經》有些捺筆，還出現了後來抄經字體中的化斜捺爲長點現象，使字形端莊中略帶靈活。

結體

在結體方面，《黃庭經》有以下特點：首先，大多數字多結體方中帶扁，呈現向左右舒展的態勢。例如，「路」「堅」等字皆較爲寬綽，仍有隸書結體的意味。

其次，不少字往往左收右放，重心左移，從而收到敧側取媚、參差有致的效果。例如「魂」「慮」等皆是向左斜側，於側斜中求平正，寓動於靜。最後，《黃庭經》中不少字通過增加或減省筆畫，來達到結體勻稱、比例得當的效果。例如「涼」字即將「京」寫作「京」，而「專」字則省去中間兩筆作「專」，皆是出此考慮。

總之，《黃庭經》作爲書法史上的不朽經典，其在用筆及結體等方面有獨具的特徵和風貌。而正是這些獨特的用筆及結體，構成了《黃庭經》字古茂而勢俊逸的書風。

黄庭經

上有黄庭下關元後有幽關前有命門

噓吸廬外出入丹田審能行之可長存黄庭中人衣朱衣關門壯籥

蓋兩扉幽關俠之高巍巍丹田之中精氣微玉池清水上

生肥靈根堅志不衰中池有士服赤朱橫下三寸神所居

中外相距重閉之神廬之中務脩治玄雍氣管受精符

急固子精以自持宅中有士常衣絳子能見之可不病橫

理長尺約其上子能守之可無恙呼噏廬間以自償保守

冠堅身受慶方寸之中謹蓋藏精神還歸老復壯侠

以幽關流下竟養子玉樹不可杖至道不煩不旁迁

靈臺通天臨中野方寸之中至關下玉房之中神門戶

既是公子教我者明堂四達法海源真人子丹當我前

三關之閒精氣深子欲不死脩崑崙絳宮重樓十二級

宮室之中五采集赤神之子中池立下有長城玄谷邑長

生要眇房中急棄捐淫欲專守精寸田尺宅可治生蘩

子長流志安寧觀志流神三奇靈閉暇無事心太平

常存玉房視明達時念太倉不飢渴役使六丁神女

謁開子精路可長活子室之中神所居洗心自治無散

守廬觀五藏祝節度六府脩治潔如素虛無自然逞

之故物有自然事不煩垂拱無為心自安體虛無之居

在廉間舜然口不言恬惔無為遊德園積精香

潔玉女存作道憂柔之獨居扶養性命守虛無恬惔

無為何思慮羽翼以成正扶疏長生久視乃飛去五行

終差同根節三五合氣要本一誰與共之升日月抱珠

懷玉和子室子自有之持無失即得不死藏金室出月

今自是吾道天七地三回相守升降五行以合九玉石落是

今日定吾道天七地三迴相守丹降五行一合九玉石落是

吾寶子自有公何不守心曉根蒂養華采服天順地

合藏精七日之帝五連相合崑崙之性不迷誤九源之

山何亭中有真公可使令歙以蒸宮丹城樓俠以日月

如明珠萬歲眙又非有期外本三陽神自来内養三神

可長生魂欲上天魄入淵還魂反魄道自然捉躒懸珠

環無端玉石戶金籥身完堅載地玄天迴乾坤象以四

時去如丹前御後畢各異門送以還丹與玄泉象龜弓

氣致之遠根中有真人巾金巾負甲持符開七門此非枝

藥實是根晝夜思之可長存仙人道士可神積精所
及為傳年人皆食穀與五味獨食大和陰陽氣故能不
死天相既心為國主五藏王受意動靜氣得行道自守
我精神沉晝曰昭夜自守渴自得飲飲自飽經歷六
府藏卯酉轉陽之陰藏於九常能行之不知老耳
為氣調且長羅沙五藏生三光上合三焦道飲醬燒我
神魂魄在中央随鼻上下知肥香三於懸雝通明堂
伏於玄門候天道近在於身還自守精神上下關分
理通利天地長生道七孔已通不知老還坐陰陽天門

候陰陽下于嚨喉通神明過華盖下清且凉入清泠
淵見吾形期成還丹可長生還過華池動腎精立於明
皆臨丹田將使諸神開命門通利天道至靈根陰陽
列希如流星肺之為氣三焦起上眼伏天門候故道關
視天地存童子調和精華理髮齒顏色潤澤不復白
下于嚨喉何落之諸神皆會相求索下有絳宮紫華
色悤在華盖通神盧專守心神轉相呼觀我諸神辟
除耶脾神還歸依大家至於胃管通虛無閉塞命門
如玉都壽專萬歲將有餘脾中之神舍中宮上伏谷

門含明堂通利六府調五行金木水火土為王曾月列宿

號陰陽二神相得下玉英五藏為王腎最尊伏於大陰

成其形出入二竅含黃庭呼吸靈無見吾形強我勤骨

血脈盛恍惚不見過清靈恬惔無欲遂得生還其炁

門激天淵索我玄雍過清靈閇我仙道與奇方頭載

固素距丹田沐浴華池生靈根被髮行之可長存三府

相得開命門五味皆至開善氣還常能行之可長生

永和十二年五月廿四日五山陰縣寫

黃庭經

上有黃庭下有關元前有幽關後有命
門噓吸廬外出入丹田審能行之可長存黃庭
中人衣朱衣關門壯籥蓋兩扉幽關俠之
高巍巍丹田之中精氣微玉池清水上生肥靈

根堅志不衰中池有士服赤朱橫下三寸固

神所居中外相距重閉之神廬之中務脩治

玄廱氣管受精符急固子精以自持宅中

有士常衣絳子能見之可不病橫理長尺約

其上子能守之可無恙呼翁廬間以自償

保守兒堅身受慶方寸之中謹盍藏精神

還歸老復壯俠以幽闕流下竟養廬

本非至道不煩不旁近靈臺通天臨

中野方寸之中至關下玉房之中神門戶既

是公子教我者明堂四達法海貞真人子

丹當我前三關之間精氣深子欲不死脩

崑崙絳宮重樓十二級宮室之中五采集共

神之子中池立下有長城玄谷邑長生要眇

房中急棄捐搖俗專子精寸田尺宅可治生

繫子長流心安寧觀志流神三奇靈開暇

無事脩太平常存玉房視明達時念大

倉不飢渴俊使六丁神女謁開子精路可

長活正室之中神所居洗心自治無敢汙穢

觀五藏視節度六府脩治潔如素虛無

自然道之故物有自然事不煩垂拱無為

心自安體虛無之居在廉閒寂莫曠然口
不言恬惔無為遊德園積精香潔玉女存
作道憂柔身獨居扶養性命守虛無恬惔
無為何思慮羽翼以成己扶疏長生久視乃
飛去五行參差同根節三五合氣要本一

誰與共之升日月抱珠懷玉和子室子自有
之持無失即欲不死藏金室出月以日是吾
道天七地三回相守升降五行一合九玉石落是
吾寶子自有之何不守心曉根帶養華
采服天順地合藏精七日之奇吾連相舍崑

崙之性不迷誤九源之山何亭之中有真
人可使令歛以紫宮丹城樓俠以日月如明珠
萬歲照之非有期外本三陽物自來內養
三神可長生魂欲上天魄入淵還魂反魄道
自然旋璣懸珠環無端玉石戶金籥身兒

堅載地玄天迴乾坤象以四時赤如丹前仰
後俯各異門送以還丹與玄泉象龜引氣
致靈根中有真人巾金巾負甲持符開七
門此非枝葉實是根晝夜思之可長存仙
人道士非可神積精所致和專仁人皆食穀

與五味獨食大和陰陽氣故能不死天相
既心為國主五藏王受意動靜氣得行道
自守我精神光晝日照夜自守渴自得飲
飢自飽經應六府藏卯酉轉陽之陰藏
於九常能行之不知老肝之為氣調且長

羅列五藏生三光上合三焦道飲醴漿我神
魂魄在中央隨鼻上下知肥香立於懸雍
通神明伏於老門候天道近在於身還
自守精神上下開分理通利天地長生草
七孔已通不知老還坐陰陽天門候陰陽

下于嚨喉通神明過華盖下清且涼入清

泠淵見吾形其成還丹可長生下有華盖

動見精立於明堂臨丹田將使諸神開命

門通利天道至靈根陰陽列希如流星肺

之為氣三焦起上服伏天門候故道關離天

地存童子調利精華調鬢齒頟色潤澤
不復白下于嚨喉何落、諸神皆會相求
索下有絳宮崑華色隱在華蓋通六合
專守諸神轉相呼觀我諸神辟除邪其
成還歸與大家至於胃管通虛無閒塞

命門如玉都壽專萬歲將有餘脾中

之神舍中宮上伏命門合明堂通利六府

調五行金木水火土為王日月列宿張陰陽

二神相得下玉英五藏為主腎最尊伏於

大陰藏其形出入二竅舍黃庭呼吸廬間

見吾形強我筋骨血脈盛悅慨不見過清
靈恬惔無欲遂得生還於七門飲大淵
道我玄雍過清靈問我仙道與奇方頭
載白素距丹田沐浴華池生靈根被髮
行之可長存二符相得開命門五味皆至

開善氣還常能行之可長生

永和十二秊五月廿四日五山陰縣寫

歷代集評

《黃庭經》，則怡懌虛無。（唐孫過庭《書譜》）

世疑《黃庭經》非羲之書，以傳考之，知嘗書《道德經》，不言寫《黃庭》，此李白謂《黃庭》換鵝，其說誤矣。然羲之自寫《黃庭》，授子敬，不爲道士書也。陶貞白曰：「逸少有名之蹟，不過數首，《黃庭》《告誓》，今世所傳石本，筆畫反不逮逸少它書。觀開元中陸元悌奉詔檢校右軍書法琅琊者，言「右軍真行，惟有《黃庭》《告誓》」，知非楷字矣。天寶末，又爲張通儒盜去，莫知所在。乃知舊書不傳，今所見者，特後世重搨疊摹，不得其真久矣。蜀本《黃庭》，筆墨麤工，本皆非可貴，第以其名存之。（宋董逌《廣川書跋·黃庭經》）

淇水呂先得《黃庭經》最爲異者見，使評之。余謂今世所傳《黃庭經》多唐臨，《黃庭》之亡久矣，後人安所取法以傳耶？張懷瓘謂逸少佳蹟自永和後，而《黃庭經》永和十二年書也，字勢不聯翩，而點畫多失，雖摹搨相授有失，其初若無勝概可存，縱傳授有據，亦何取哉。呂先得石書，署其年永嘉，支離其字，尤不近古。其「永」字等頗效王氏變法，皆永嘉所未有，余是以知其非也。（宋董逌《廣川書跋·別本黃庭經》）

又黃素《黃庭經》一卷，是六朝人書。絹完，并無唐人氣格。縫有書印字，是曾入鍾紹京家。黃素縝密，上下是烏絲織成欄，其間用朱墨界行。卷末跋「合僭」二字，有「陳氏圖書」字印及「錢氏忠孝之家」印。陶穀跋云：「山陰道士劉君，以群鵝獻右軍，乞書《黃庭經》，此是也。此書乃明州刺史李振景福中罷官過浚郊，遺光祿朱卿，卿名友文，即梁祖之子，後封博王，王薨余獲于舊邸，時貞明庚辰秋也。晋都梁苑，因重背之。中書舍人陶穀記。是日降制，以京兆尹安彥威兼副都統。」余跋云：「『書印』字唐越國公鍾紹京印也。《晋史》載爲寫《道德經》，當舉群鵝相贈，因李白詩送賀監云：『鏡湖流水春始波，狂客歸舟逸興多。山陰道士如相見，應寫黃庭換白鵝。』世人遂以《黃庭經》爲換鵝經，其可笑也。此名因開元後，世傳《黃庭經》多惡札，皆是僞作唐人。以《畫贊》猶非真，則《黃庭》內多鍾法者，猶是好事者爲之耳。」（宋米芾《書史》）

右軍書法琅琊者，行體似《蘭亭》，小楷《黃庭》。《蘭亭》本最多，然肥瘦疏密，種種不能盡合。獨《黃庭》如出一手，余所見前後數十本皆然，恐是秘閣續帖本之上，廣行人間耳。今覩沈同卿純甫所藏，獨幽深澹宕，其風格姿韻，遠出諸本，豈秘閣之前別有一佳本耶，抑太清樓翻刻之最初搨耶？純甫素工八法，能日臨一過，不患不作飛天仙人也。（明王世貞《弇州山人四部續稿·宋搨黃庭經》）

五日，客持趙子昂《黃庭換鵝圖卷》來質錢，所存右軍神情瀟落，意象欲語，奇品也。後綴宋搨《黃庭》一張、子昂臨本一張，跋云：「余內人得古搨《黃庭經》，請余作圖，又自臨一過。」江陰黃琳美之之家物也，有張伯雨題字。（明李日華《味水軒日記》）

書楷當以《黃庭》、懷素爲宗。不可得，則宗以米元章、顏魯公爲宗。草以《十七帖》爲宗。（明董其昌《畫禪室隨筆》）

《內景經》全在筆墨畦逕之外，其爲六朝人得意書無疑。今人作書，只信筆爲波畫耳。結構縱有古法，未嘗真用筆也。善用筆者清勁，不善用筆者濃濁。不獨連篇各體有分別，一字中亦具此兩種，不可不知也。（明董其昌《畫禪室隨筆·臨內景黃庭跋》）

吳用卿得此，余乍展三四行，即定爲唐人臨右軍。既閱竟，中間于淵字皆有缺筆，蓋高祖諱淵，故虞、褚諸公不敢觸耳。小字難于寬展而有餘，又以蕭散古淡爲貴，顧世人知者絶少。能于此卷細參，當知吾言不謬也。（明董其昌《畫禪室隨筆·書黃庭經後》）

黄素《黄庭經》，陶穀跋以爲右軍換鵝書。米芾跋以爲六朝人書，無虞、褚習氣。惟趙孟頫以爲飄飄有仙氣，乃楊、許舊迹，直以爲學楊羲和書。吳興精鑒，必有所據，非臆語也。按，而張雨題吳興力同二王，《述書賦》亦云「方圓自我，結構遺名。如舟楫之不繫，混寵辱以若驚」，其爲書家所重若此。顧唐時止存草書六行，今此經行楷數千字，神采奕奕，傳流有緒，豈非墨池奇遺耶。元時在鮮于樞家，余昔從館師韓宗伯借摹數行，茲勒以冠諸帖。楊在右軍後，以是神仙之迹，不復係以時代耳。（明董其昌《畫禪室隨筆·跋楊羲和黄庭經後》）

唐李白有詩云：「山陰道士如相訪，應寫黄庭換白鵝。」則換鵝乃義之換鵝經。按，《晉書》義之傳，山陰一道士養好鵝，義之往觀，意甚悅，道士曰：「爲寫《道德經》，當舉群相贈。」故世目《黄庭》爲《道德經》，非《黄庭經》，亦誤也。梁陶貞白《上武帝啓》「逸少有名之跡，不過數首，《黄庭》《勸進》《樂毅》《象贊》《洛神》」梁時去晉不遠，且貞白書法最精，必非漫語。褚遂良録義之正書，以《樂毅》第一、《黄庭》第二。唐人最重《樂毅》，自經太平公主之禍，爲老姥付之竈火，於是《樂毅》遂亡。開元五年，録《太上正書》三卷，遂題《黄庭》所在。或云張通儒將出幽州，《告誓》第三。禄山之亂，潼關失守，遂失《黄庭》。今世所行皆唐人臨本，字法質木，不見右軍騰天潛淵之妙。且千臨百摹，并無唐人妙處，何況右軍？褚善登深於二王，其所臨清和寬裕，翛然自得，右軍風流仿佛可見。按，元王秋澗記元破臨安，所得亡宋書畫目云：「褚河南《黄庭》，硬黄紙，楷書，南唐昇元間裝。」又有明萬曆間新安吳用卿得褚臨緑絹本，勒石《餘清齋》。又潁上《黄庭》，亦是褚摹。則知褚公於《黄庭》臨本，非一昇元本。余未曾見潁上矯變，當是趙子昂所收，爲餘清鬆秀，此本兼而有之，信是褚摹第一矣。前後有吳興圖印，當是趙子昂所自，出不誤也。有明嘉靖以來，爲子昂實學此書，形神逼肖，吾向目此爲子昂所自，出不誤也。

晉陵唐氏所世守。卷首有唐順之印，卷末有氷菴印。氷菴諱鶴徵，荊川先生之子也。此本之流傳有緒如此。後有惲南田二跋云：「清矯有骨力，虞、歐法度從可想見。」雖云考之未精，然亦已道著矣。又云半園唐氏亦有一本，半園唐孔明諱宇昭園也，豈此本未入莊前，已曾流傳歸他氏歟。耐齋不知何人，他日當就武進知交處問之。（清王澍跋·唐褚遂良黄庭經》）

武進唐荊川先生藏右軍父子小楷兩種，大令《十三行》今尚在唐家，其六世孫薊門宗伯圖守之，非其子深識人，不以示也。《黄庭經》向爲莊大雲襄所得，遂至雲襄没，其子留貧不能存，遂以質米於人。汪生中立爲余贖取，寄至京師，遂爲余所得。玩其筆法，柔閑蕭散，神趣高華，迥與世俗流傳本不相類，自當爲天下《黄庭》之冠。余臨此凡易數紙，乃就稻兒觀之，當知老夫一段苦心也。（清王澍《虛舟題跋·王右軍黄庭經》）

《黄庭經》字體大還其大，小還其小，頗有古意。（清梁巘《承晉齋積聞録》）
《黄庭經》字圓厚古茂，多似鍾繇，而又偏側取勢，以出丰姿。（同上）
《黄庭經》字極緊，較《道德經》更古。（同上）
觀此帖橫直撇捺，皆首尾直下，此古屋漏痕法也。二王雖作草，亦是此意。唐人大家同此根巨，宋人雖大家不盡守此法矣。乃《停雲館》刻此帖，多紆折取勢，剛柔厚薄，相去蓋遠。（同上）
《停雲》以越州石氏爲祖本，我知石氏本必不然也，文氏以己意爲之耳。（清何紹基《東洲草堂文鈔·跋舊拓肥本黄庭經九則》）

神虛體直，骨堅韻深。（同上）
前後略有磨泐處將近二十行，神味祕遠，尤耐尋思。（同上）
覃谿謂《黄庭》原是七言成篇，此語未知所本。「上有黄庭下關元」二語自協，「嘘吸盧外，出入丹田」此八字如何作七言耶？所云新安吳氏本，恐亦未必是七言。至其以唐賢大楷求《黄庭》遺巨，此真知書人語。又每以《鶴銘》與《黄庭》合觀，最爲得訣矣。因録其語，輒記此。丙午三月十九日。（同上）
下真迹僅可一等。此在初刻本，可爲此語。若是刻雖佳，知是幾葉孫曾。鑒

古如香光，必不肯孟浪若此。（同上）

今世《黃庭》皆從吳通微寫本出，又復沿橅失真，字勢皆屈左伸右，爲斜迤之態，古法遂失。元明書家皆中其弊，苦不自悟者，由不肯看東京六朝各分楷碑版。致右軍面目，亦被掩失久矣。試玩此帖，當有會心處。然從未習分書者，仍難與語此也。（同上）

合南北二宋，爲書家度盡金鍼，前惟《黃庭》，後惟《化度》，中間則貞白《鶴銘》、智永《千文》耳。（同上）

己酉使粵，於南海伍氏遠愛樓見所藏《黃庭經》，神韻古妙，迥非文本比，豈石氏本耶？要亦非此刻也。此數日內并凡借觀者，若潘氏《北雲麾碑》、郎官壁記》、伍氏《化度寺》原石，皆海內孤本，雖人事匆匆，不及著意摹玩，而翠墨因緣，實度嶺來弟一快事也。己酉九月二十九日，三水舟中記。（同上）

趙、董二說皆陋。結字本於用筆，古人用筆悉是峻落反收，則結字自然奇縱。

若以吳興平順之筆而運山陰矯變之勢，則不成字矣。分行布白，非停勻之說也。

若以端若引繩爲深於章法，此則史匠之能事耳。故結體以右軍爲至奇。《秘閣》所刻之《黃庭》、南唐所刻之《畫贊》，一望見其氣充滿而勢俊逸，逐字逐畫衡以近世體勢，幾不辨爲何字。蓋其筆力驚絕，能使點畫蕩漾空際，迴互成趣。

大令《十三行》稍次之。《曹娥碑》俊朗殊甚，而後人以爲王體，誤收右軍帖中爲《樂毅論》各本皆是唐人自書，非出摹拓，只爲體勢之平，實由筆勢之近。北碑以《清頌碑》《玉佛記》爲最奇，然較《十三行》已爲平近，無論《畫贊》《黃庭》也。

（清包世臣《藝舟雙楫·論書一》）

此卷成邸曾刻於《詒晉齋法帖》中。觀趙松雪自記，知其臨韋蘇州是本。而《詒晉齋》又刻一通，云得自陳恭伯者，末有「此書稽詢不訛」云云，却却不言從韋刻出，而神理與松雪此卷吻合，豈同出一源耶？顧彼則流麗婀娜，此則

乃知古人臨書，如雙鵠并飛，絕不作轅下駒。此爲松雪極經意之作，匋公藏趙書

至多，固當以此爲壓卷。光緒丁未三月。（清楊守敬《趙文敏臨黃庭經跋》）

臨晉人小楷，結體方緊。臨《黃庭》忌流肥弱。（清梁巘《評書帖》）

第一行頴本無第二「有」字，無「門」字。第八行「完堅」作「兒堅」。十一行「海源」作「海員」。十四行「淫欲專守精」作「搖俗專子精」。十五行「志安寧」作「心安寧」、「心太平」作「脩太平」。廿九行「神自來」作「物自來」。卅五行「爲專年」作「和專仁」。四十行「在中央」脫「中」字，「明堂」作「神明」。四十一行「玄門」作「老門」，「關分」作「開分」。四十二行「長生草」，「天門候」脫「天」字。四十三行「入清冷淵見吾形」三句脫。四十六行「窺視」作「窺離」，「調和」作「調利」。四十八行「神爐」作六合，「心神」作「諸神」，「轉相呼」作「轉」字。四十九行「脾神」作「其成」。五十三行「呼吸虛無」作「呼吸瘤間」。（張騫《考訂心太平本黃庭經凡與頴本不同者二十二處》）

此《星鳳》祖本也。畫中圓滿，非宋刻不及此。以筆法論，尚在越州石氏本上。吾甚願學者，以此與《禪靜寺》同參，因以溯水牛山，不惟南北交融，抑且大小同貫也。（沈曾植《海日樓題跋·星鳳樓祖本黃庭經跋》）

釋文點校

黃庭經【04】

上有黃庭【04】，下（有）關元。前有幽闕，後有命門。嘘吸廬外，出【05】入丹田。審能行之可長存，黃庭中人衣朱衣。關門壯蘥【06】蓋兩扉，幽闕俠之高魏魏。丹田之中精氣微，玉池清水上【07】生肥。靈根堅固志不衰，中池有士服赤朱。橫下三寸神所居【08】，中外相距重閉之。神廬之中務脩治，玄膺氣管受精符【09】，急固子精以自持，宅中有士常衣絳。子能見之可不病，橫【10】理長尺約其上。子能守之可無恙，呼噏廬間以自償。保守【11】兒堅身受慶，方寸之中謹蓋藏。精神還歸老復壯，俠【12】以幽闕流下竟。養子玉樹不可杖，至道不煩不旁迕【13】。靈臺通天臨中野，方寸之中至關下。玉房之中神門戶【14】，既是公子教我者。明堂四達法海源，真人子丹當我前【15】。三關之間精氣深，子欲不死脩崑崙。絳宮重樓十二級【16】，宮室之中五采集。赤神之子中池立，下有長城玄谷邑。長【17】生要眇房中急，棄捐淫俗專守精。寸田尺宅可治生，繫【18】子長流心安寧。觀志流神三奇靈，閑暇無事心太平【19】。常能行之不知老，肝之為氣調且長。役使六丁神女【20】謁，閉子精路可長活。正室之中神所居，洗心自治無敢【21】汙。歷觀五藏視節度，六府脩治潔如素。虛無自然道之故，物有自然事不煩【22】。垂拱無為心自安，【體】虛無之居【23】在廉間。寂寞曠然口不言，恬惔無為遊德園。積精香【24】潔玉女存，作道憂柔身獨居。扶養性命守虛無，恬惔無欲遂得生。慮【25】羽翼以成正扶疏，長生久視乃飛去。五行參差同根節【26】，三五合氣要本一。誰與共之斗日月，抱珠【27】懷玉和子室。子自有之持無失，即得不死藏金室。出月【28】入日是吾道，天七地三回相守。升降五行一合九，玉石落落是【29】吾寶。子自有之何不守，心曉根蒂養華采，服天順地【30】合藏精。七日之【奇】五連吾相合，崑崙之性不迷誤。九源【31】之山何亭亭，中有真人可使令。蔽以紫宮丹城樓，

俠以日月【32】如明珠。萬歲昭昭非有期，外本三陽物自來。內養三神【33】可長生，魂欲上天魄入淵。還魂反魄道自然，旋璣懸珠【34】環無端。玉【石】戶金蘥身兒堅，載地玄天迴乾坤。象以四【35】時赤如丹，前仰後卑各異門。送以還丹與玄泉，象龜引【36】氣致靈根。中有真人巾金巾，負甲持符開七門。此非枝【37】葉實是根，晝夜思之可長存。仙人道士非可神，積精所【38】致和專年。人皆食穀與五味，獨食大和陰陽氣。故能不【39】死天相既，心為國主五藏王。受意動靜氣得行，道自守【40】我精神光。晝日昭昭夜自守，渴自得飲飢自飽。經歷六【41】府藏卯酉，轉陽之陰藏於九。常能行之不知老，肝之為氣【42】調且長。羅列五藏生三光，上合三焦道飲【43】醬漿。我神魂魄在中央，隨鼻上下知肥香。明【44】堂，伏於玄門候天道。近在於身還自守，精神上下關分【45】理。還坐天門【46】候陰陽，下於嚨喉通神明。過華蓋下清且涼，入清冷【47】淵見吾形。期成還丹可長生，還過華池動腎精。立於明【48】堂臨丹田，將使諸神開命門。通利天道至靈根，陰陽【49】列布如流星。肺之為氣三焦起，上【服】伏天門候故道。闚【50】我諸神辟除耶，顏色潤澤不復白【51】，下於嚨喉何落落。諸神皆會相求索【53】，下有絳宮紫華【52】色。隱在華蓋通神廬，專守心神轉相呼。觀我諸神辟有餘，脾中之神舍中宮。閉塞命門【54】如玉都，壽專萬歲將有餘。上伏命【55】門合明堂，通利六府調五行。金木水火土為王，日月列宿【56】張陰陽。二神相得下玉英，五藏為主腎最尊。伏於大陰【57】成其形，出入二竅舍黃庭。呼吸虛無見吾形，強我筋骨【58】血脈盛。恍惚不見過清靈，恬惔無欲遂得生。還於七【59】門飲大淵，導我玄膺過清靈。問我仙道與奇方，頭載【60】白素距丹田。沐浴華池生靈根，被髮行之可長存。三府【6】相得開命門，五味皆至【開】善氣還。

常能行之可長生[62]。永和十二年五月廿四日［五］，山陰縣寫[63]。

＊本文據松雪齋藏本整理，文中原書者訛筆以［　］標出。

＊＊爲便於讀者識讀，特將釋文所對應各行頁碼標出，以【　】注明。